손글씨 맨 처음 연습장

손글씨 맨 처음 연습장

지은이 정혜윤
펴낸이 임상진
펴낸곳 (주)넥서스

초판 1쇄 발행 2016년 4월 10일
초판 8쇄 발행 2023년 5월 1일

출판신고 1992년 4월 3일 제311-2002-2호
주소 10880 경기도 파주시 지목로 5
전화 (02)330-5500 팩스 (02)330-5555
ISBN 979-11-5752-750-2 03600

www.nexusbook.com
큐리어스는 (주)넥서스의 일반 단행본 브랜드입니다.

나를
위한
시간

따라 쓰기 좋은 한 줄 · 캘리그라피 워크북

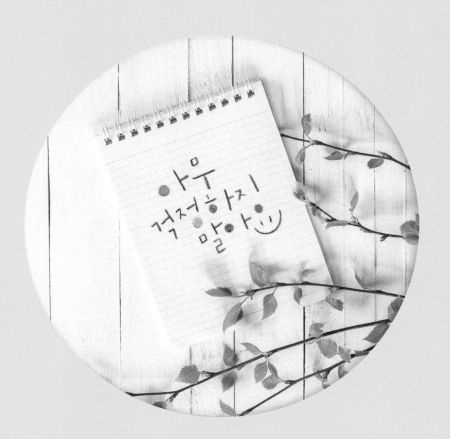

손글씨 맨 처음 연습장

정혜윤 지음

Qrious





나를
위한
시간

따라 쓰기 좋은 한 줄 · 캘리그라피 워크북

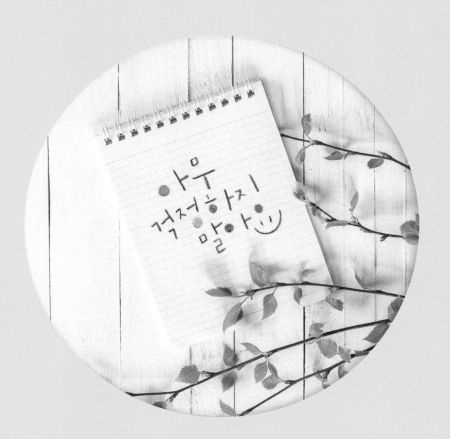

손글씨 맨 처음 연습장

정혜윤 지음

Qrious

나를
위한
시간

따라 쓰기 좋은 한 줄 · 캘리그라피 워크북

손글씨 맨 처음 연습장

정혜윤 지음

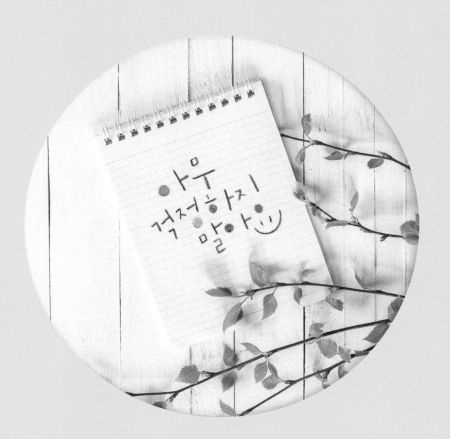

Qrious

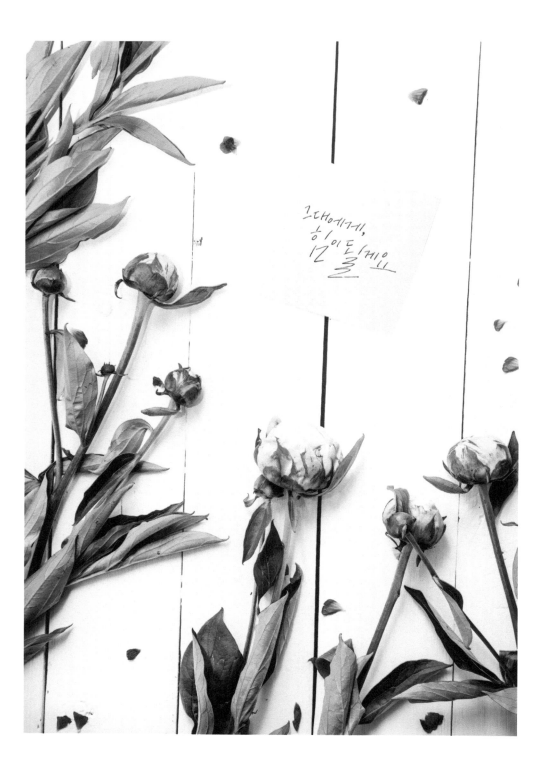

손글씨

캘리그라피 배워보고는 싶었지만,
따로 시간을 내서 수업을 듣는 것도 쉽지 않고
혼자 독학하기도 만만치 않았죠?
이제 따라 쓰기로 쉽게 시작해보세요.

맨 처음

낯선 서예 붓이 아니라,
연필, 플러스펜, 만년필 등 손에 익숙한 필기구를 사용해요.
선긋기가 아니라,
선물하기 좋은 글귀들로 '쓰는 재미'부터 느끼며 익혀가요.
왜냐면, 우리는 맨 처음 쓰기 시작한 거니까요.

연습장

책에 손글씨를 쓰고 연습하는 걸 두려워하지 마세요.
처음부터 예쁘게 안 써진다고 실망하지도 마세요.
첫 번째보다 두 번째 쓸 때,
두 번째보다 세 번째 쓸 때 글씨가 더 예뻐질 거예요.

당신을 위한 첫 번째 캘리그라피 책과
즐겁게 손글씨 쓰는 시간을 가져보세요.

어떤 도구로 쓸까요?

캘리그라피를 할 수 있는 도구는 정말 다양한데요.
이 책에서는 주변에서 쉽게 구할 수 있는 6가지 도구로 써보려고 해요.

TOOL 01.
연필

학교, 회사 어디에서든 쉽게 볼 수 있는 필기구죠?
특유의 사각거리는 소리가 좋아서 자꾸만 손이 갈 거예요.
흑색이기 때문에 단순하다고 생각할 수 있지만
HB, 4B, 6B 등 다양한 종류의 연필로 흐리거나 진하게 표현할 수 있답니다.
소박하면서도 담백한 글씨를 쓰기에 좋아요.

TOOL 02.
색연필

색연필은 다양한 색으로 화사한 글씨를 쓰기에 좋아요.
좋아하는 한 가지 색만 써도, 여러 색을 번갈아가며 써도 예쁘답니다.
글씨 옆에 그림을 그리기도 좋아서 활용도가 높은 도구예요.
연필처럼 깎아서 쓰는 색연필, 채점할 때 쓰는 돌돌이 색연필 등
여러 가지 종류가 있으니 활용해보세요.

TOOL 03.
플러스펜

연필만큼이나 구하기 쉽고 익숙한 도구죠?
새 것인 플러스펜은 특유의 뾰족함 때문에 만년필 같은 느낌이 나요.
쓰다가 뭉뚝해지면 부드러운 느낌을 표현할 수도 있고요.
특히, 깔끔한 글씨를 쓰기에 제격이랍니다.
빨간색, 파란색, 초록색 등 컬러 플러스펜도 있으니 색을 섞어서 써보세요.

TOOL 04.
지그펜

입체적인 글씨를 쓸 수 있고, 색도 다양해서 인기가 좋은 펜이에요.
짧은 단어도 눈에 띄고 풍성하게 표현할 수 있지요.
지그펜의 팁은 한쪽은 굵고, 다른 쪽은 얇아서 양쪽을 활용할 수 있어요.
양쪽을 번갈아 쓰면 리듬감 있는 글씨를 쓸 수 있답니다.
지그펜도 종류가 많은데요. 지그ZIG 캘리그라피펜 MS3400을 사용하면 돼요.

TOOL 05.
만년필

만년필은 촉이 뾰족해서 날카로운 글씨를 쓰기에 좋아요.
펜촉의 굵기는 다양한데요. 선호하는 굵기를 선택하면 돼요.
만년필은 수성펜이어서 물을 만나면 눈물처럼 번져요.
슬프고 외로운 느낌을 표현할 때 제격이랍니다. 다양하게 활용해보세요.

TOOL 06.
붓펜

부드럽고 유연해서 굵기나 진하기를 조절하기 쉽고,
곡선을 잘 표현할 수 있어요. 힘을 줘서 꾹 눌러 쓰면 진하고 두꺼운 글씨를,
조금 위를 잡고 힘을 뺀 상태로 쓰면 얇은 글씨를 쓸 수 있어요.
또, 빠른 속도로 획을 그으면 붓이 갈라지면서 갈필 효과도 낼 수 있답니다.
붓펜은 힘 조절이 중요해요. 힘을 줬다가 뺐다가를 반복하면서
붓펜과 친해지는 시간을 충분히 가져보세요.

단어 연습하기

짧은 단어부터 따라 쓰면서 손도 풀고, 도구와도 친해져보세요.

TOOL 01. 연필

사각사각한 필감을 느끼며 써보세요.

TOOL 02. 색연필

원하는 색 하나를 선택해 써보세요. 또는 한 글자씩 색을 다르게 해도 좋아요.

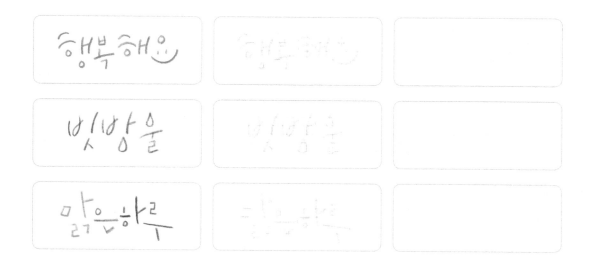

TOOL 03. 플러스펜

익숙한 필기구니까 또박또박 자신 있게 연습해볼까요?

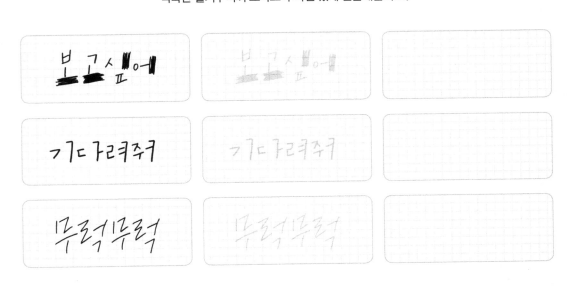

TOOL 04. 만년필

만년필의 날카로운 느낌을 잘 살려 써보세요

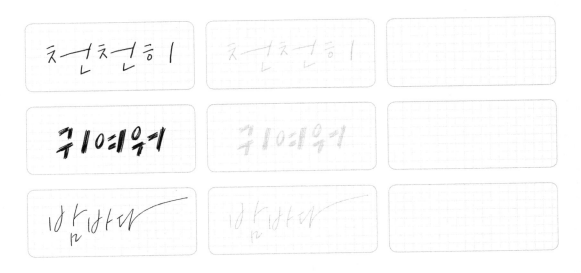

TOOL 05. **지그펜**

두꺼운 촉와 얇은 촉을 번갈아가며 써보세요.

그대와나	그대와나	
커피한잔	커피한잔	
한걸음더	한걸음더	

TOOL 06. **붓펜**

힘을 주면 획이 두꺼워지고, 힘을 빼면 획이 얇아집니다.

다행이야	다행이야	
빛나는 달	빛나는 달	
말랑말랑	말랑말랑	

그럼, 지금부터 연습해볼까요?

손글씨 맨 처음 연습장
사용 설명서
GUIDE FOR BOOK

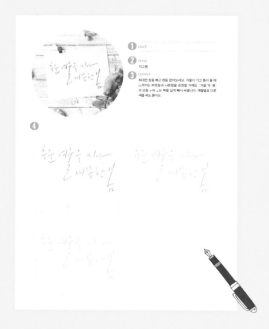

❶ DATE
손글씨 쓴 날짜를 기록해보세요. 혹은 60가지 글귀를 연습할 계획을 세우는 것도 좋아요.
하루 하나씩 쓴다면 60일, 두 개씩 쓴다면 30일 후에 이 책을 마스터할 수 있어요.

❷ TOOL
사진 속 글귀를 쓴 필기구 정보예요. 하지만 꼭 소개한 도구를 쓰지 않아도 돼요.
예를 들어, 연필로 쓴 글씨는 플러스펜이나 지그펜 얇은 쪽을 사용한다거나
지그펜으로 쓴 글씨는 색연필이나 형광펜을 써도 되는 것처럼요.

❸ LESSON
따라 하면 바로 효과가 있는 원포인트 레슨입니다.
필기구 다루는 법, 획 하나만 바꿔도 글씨가 달라지는 법 등 손글씨 노하우를 아낌없이 담았어요.

❹ PRACTICE
글귀 한 개당 4번씩 따라 쓰면서 연습할 거예요. 반투명한 가이드라인이 점점 흐려지는데요.
마지막 빈 칸은 나만의 글씨로 완성해보세요.

DATE

TOOL
연필

LESSON
모든 획 사이를 띄어 쓴다는 느낌으로 간격을 두고 써보세
요. 획을 떨어뜨리면 큰 글씨도 밋밋하지 않게 표현할 수 있
어요. 연필로 쓴 글씨의 담담한 분위기를 느껴보세요.

혼자라고
생각하지마~

혼자라고
생각하지마~

혼자라고
생각하지마~

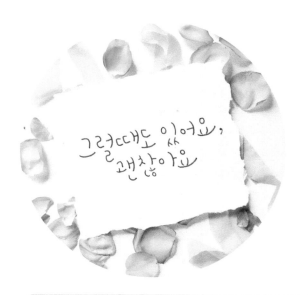

DATE . .

TOOL
플러스펜

LESSON
따뜻한 위로의 말이죠? 그 따뜻함이 글씨로도 드러날 수 있게 모음과 자음을 모두 둥글게 써주세요. 특별히 모음은 휜 활처럼 곡선으로 써봅니다.

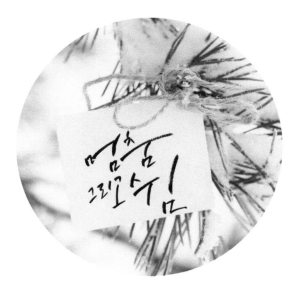

DATE . .

TOOL
붓펜

LESSON
모음을 길고 날카롭게 써보세요. 이렇게 글귀가 짧을 땐 단어별로 크기를 다르게 써주면 밋밋함이 줄어들어요.

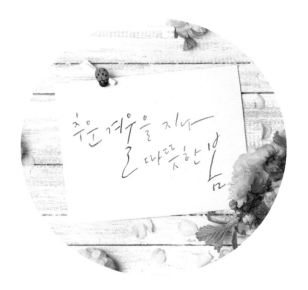

DATE .

TOOL
지그펜

LESSON
최대한 힘을 빼고 펜을 잡아보세요. 겨울이 가고 봄이 올 때
느껴지는 따뜻함과 나른함을 표현할 거예요. '겨울'과 '봄'
의 모음 ㅜ와 ㅗ는 획을 길게 빼서 써봅니다. 계절별로 다른
색을 써도 좋아요.

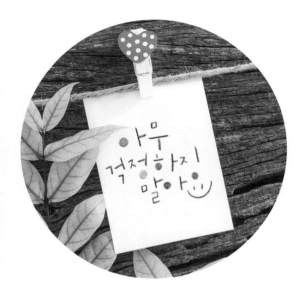

DATE

TOOL
색연필

LESSON
자음 ㅇ을 색으로 채워보세요. 알록달록한 알사탕처럼 보이
죠? 밝고 귀여운 글귀에 활용하면 좋은 기법이랍니다.

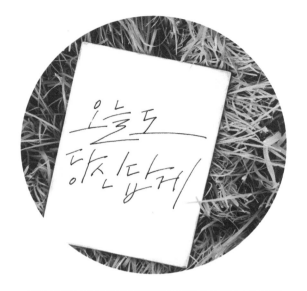

DATE

TOOL
만년필

LESSON
만년필 특유의 날카롭고 강한 느낌을 살려볼까요? 모음과
자음의 모든 획을 길고 날카롭게 빼주세요. 과감하게 쓰는
게 중요합니다.

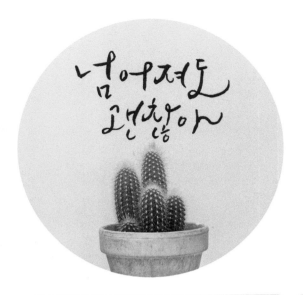

DATE

TOOL
붓펜

LESSON
자음 ㅈ, ㅊ의 끝을 콧수염처럼 바깥쪽으로 휘게 씁니다. 모
음은 리본처럼 휘고 꼬이게 표현하고요. 좌절하는 친구에게
써주면 힘을 줄 수 있지 않을까요?

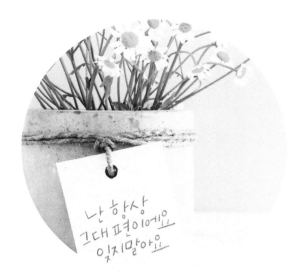

DATE . .

TOOL

연필

LESSON

글자를 시작하는 첫 자음은 크게, 받침으로 쓰인 자음은 작게 써보세요. 귀여운 느낌을 표현할 수 있어요.

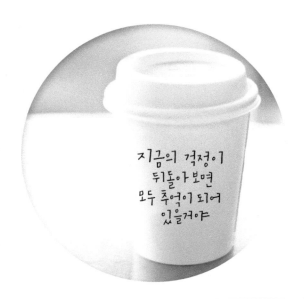

DATE

TOOL
플러스펜

LESSON
세로로 긴 모음의 윗부분을 꺾어서 써보세요. 마치 자음 ㄱ을 쓰는 것처럼요. 보일 듯 말 듯 꺾지 말고 과감하게 꺾어도 괜찮아요. 길이가 긴 문장을 쓰는 게 자신이 없다면 이 방법을 써보세요. 단정하고 예쁜 글씨를 쓸 수 있답니다.

지금의 걱정이
뒤돌아 보면
모두 추억이 되어
있을거야

지금의 걱정이
뒤돌아 보면
모두 추억이 되어
있을거야

지금의 걱정이
뒤돌아 보면
모두 추억이 되어
있을거야

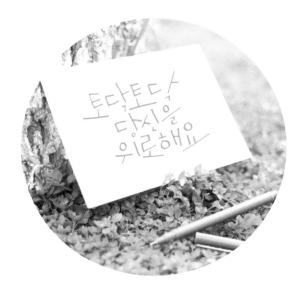

DATE . .

TOOL
지그펜

LESSON
지그펜의 얇은 쪽으로 받침은 작게, 모음은 삐뚤빼뚤 써보세요. 삐뚤빼뚤 쓰는 게 어렵다면, 글씨 쓰는 방향을 반대로 해보세요. 위에서 아래로 획을 긋는 게 아니라 아래에서 위로, 왼쪽에서 오른쪽이 아니라 오른쪽에서 왼쪽으로요.

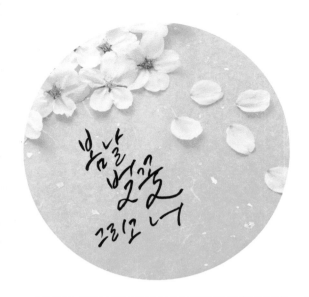

DATE　　　　　　　.　　　　.

TOOL
붓펜

LESSON
'벚꽃'의 ㅈ, ㅊ을 곡선으로 부드럽게 이어서 써볼게요. 벚꽃
이 떨어지듯 글자 주변에 꽃잎 모양을 그려 넣어도 잘 어울
려요. 드라이플라워 꽃잎을 붙여서 꾸며줘도 예쁘겠죠?

DATE . .

TOOL
색연필

LESSON
자음 ㅂ을 별 그림으로 바꿔 표현해볼까요? 글자 주변에 별
을 그려도 좋아요. 하늘 배경의 사진이나 그림 위에 글씨를
쓰는 것도 방법이에요. 별다른 꾸밈 없이도 멋진 작품이 될
거예요. 이렇게 글귀가 연상시키는 이미지를 자음과 모음을
대신해 그림으로 그려주면 단순한 글귀도 훨씬 멋지게 바뀐
답니다.

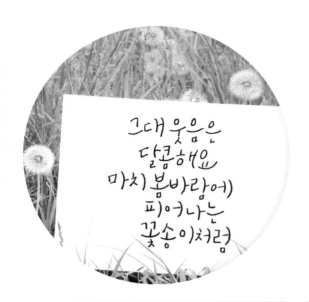

DATE

TOOL
만년필

LESSON
받침을 작게, 모음을 살짝 둥글게 표현하면 아기자기한 글씨를 쓸 수 있어요. 몸은 작은데 머리는 큰 귀여운 만화 캐릭터를 생각하면서 써보세요.

그대 웃음은
달콤해요
마치 봄바람에
피어나는
꽃송이처럼

그대 웃음은
달콤해요
마치 봄바람에
피어나는
꽃송이처럼

그대 웃음은
달콤해요
마치 봄바람에
피어나는
꽃송이처럼

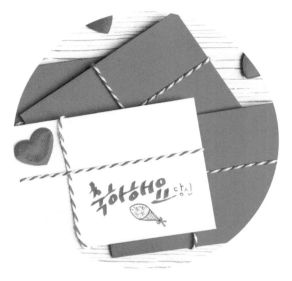

DATE

TOOL

지그펜+색연필

LESSON

'축하해요'는 지그펜의 굵은 쪽으로 입체감을 살려 강조해
씁니다. '당신'은 비슷한 색감의 색연필로 작게 쓰는데요,
'당신' 대신 이름을 써도 좋아요. 꽃다발도 함께 그리면 축하
하는 느낌이 물씬 나겠죠?

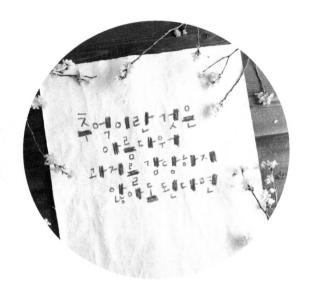

DATE . .

TOOL
연필

LESSON
긴 문장을 쓸 때는 한 줄로 쓰기보다 여러 줄로 배치하면 글
씨가 균형 있고 풍성해 보여요. 연필로 쓴 글씨는 자칫 심심
해 보일 수 있는데요. 모음의 한 획을 여러 번 덧칠해보세요.
입체감이 생길 거예요.

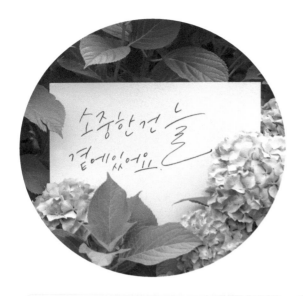

DATE . .

TOOL
플러스펜

LESSON
'늘'을 강조해보세요. 다른 단어보다 크게 쓰고, 받침 ㄹ도
꼬불꼬불한 곡선으로 길고 과감하게 표현합니다. 글씨를 쓸
때 자음 ㄹ을 강조하면 손글씨의 맛이 잘 살아나요.

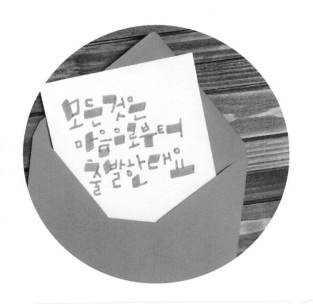

DATE

TOOL
지그펜

LESSON
지그펜 양쪽을 다 활용할 건데요. 글자마다 한 획만 지그펜의 굵은 쪽으로 써보세요. 나머지 획들은 얇은 쪽으로 씁니다. 제가 쓴 예시와 똑같은 부분을 굵게 쓰지 않아도 돼요. 자기만의 느낌대로 표현해보세요.

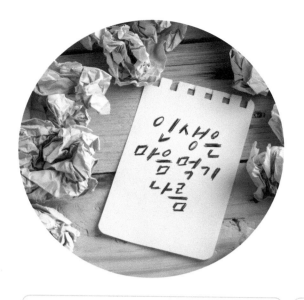

DATE

TOOL
플러스펜

LESSON
어쩐지 시크한 느낌으로 써보고 싶은 문장이에요. 모든 획을
여러 번 덧칠해서 강하게 써볼까요? 모든 획을 쓱쓱 여러 번
그어주세요.

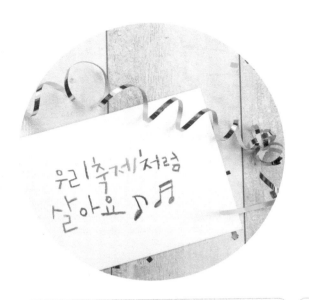

DATE

TOOL
색연필

LESSON
'축제'라고 하면 알록달록한 색감이 떠오르잖아요. 글씨를
삐뚤빼뚤하게 다양한 색으로 써보세요. 문장이 끝나는 부분
에 음표 몇 개를 그리면 축제의 활기찬 느낌을 더 효과적으
로 표현할 수 있을 거예요.

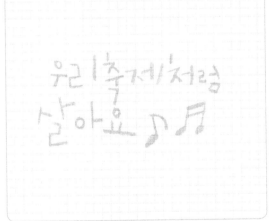

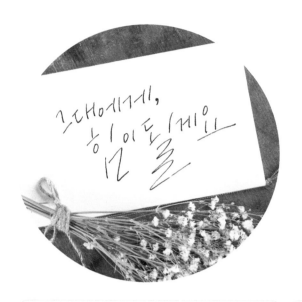

DATE . .

TOOL
만년필

LESSON

이 문장에는 받침이 있는 글자가 '힘'의 ㅁ, '될'의 ㄹ밖에 없네요. 받침이 적은 문장은 밋밋해 보일 수 있는데요. 이럴 땐 받침을 크게 강조해보세요. ㅁ을 쓸 땐 세로로 작대기 하나를 그은 뒤 그 옆에 알파벳 Z를 붙여서 쓴다는 느낌으로, ㄹ은 꼬불꼬불하게 연결하면서 크게 써보세요.

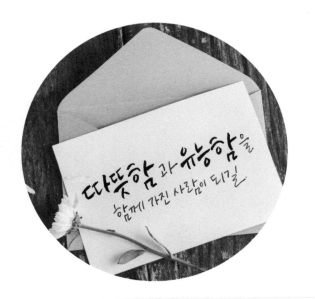

DATE

TOOL
붓펜+플러스펜

LESSON
'따뜻함, 유능함'은 붓펜으로 강조해서 쓰고, 나머지는 플러
스펜으로 써봅니다. 모두 따뜻한 느낌의 단어들이기 때문에
자음 ㅎ의 획을 둥글게 해서 웃는 눈 모양처럼 표현하면 그
느낌이 더 살아날 거예요.

따뜻함 과 유능함을
함께 가진 사람이 되길

따뜻함 과 유능함을
함께 가진 사람이 되길

따뜻함 과 유능함을
함께 가진 사람이 되길

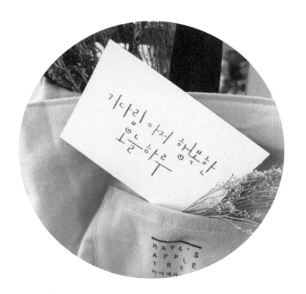

DATE

TOOL
연필

LESSON
자음은 작게, 모음은 길고 크게 써보세요. ㅇ은 달팽이처럼
안으로 말려 들어가는 나선형으로 표현해서 행복하고 재밌
는 느낌을 표현해봤어요.

기다림마저 행복한 오늘하루

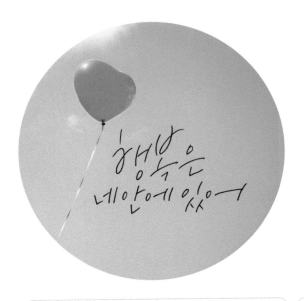

DATE ⌇⌇⌇⌇⌇⌇⌇⌇⌇⌇⌇⌇⌇⌇⌇⌇⌇⌇⌇⌇⌇⌇⌇⌇⌇⌇⌇⌇⌇⌇⌇⌇⌇⌇⌇

TOOL

플러스펜

LESSON

'행복'에 들어 있는 자음 ㅎ, ㅂ의 마지막 획을 과감하게 밖
으로 빼서 강조해보세요. 작은 변화만으로도 '행복'이라는
단어가 눈에 확 들어오게 될 거예요.

~~~~~~~~~~~~~~~~~~~~~~~~~~~~~~~~~~~~~~~~

*DATE*         .      .

~~~~~~~~~~~~~~~~~~~~~~~~~~~~~~~~~~~~~~~~

TOOL

지그펜

LESSON

지그펜의 얇은 쪽으로 써봅니다. 자음 ㄹ은 손글씨를 더욱 멋지게 보이도록 해주는 마법의 자음인데요. ㄹ을 쓸 때 3과 2를 연달아 쓰는 것처럼 표현해서 강조해보세요.

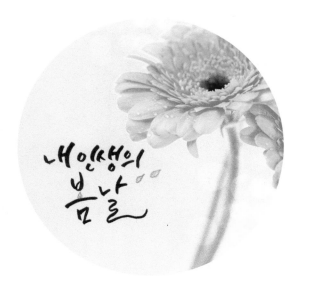

DATE

TOOL
붓펜+색연필

LESSON
붓펜으로 글씨를 쓰되, 모음 ㅗ 대신 색연필로 나뭇잎을 그려보세요. 봄날의 새싹처럼요. 받침 ㄹ은 꼬불꼬불하게 써 봅니다. 나른한 봄처럼 말이에요.

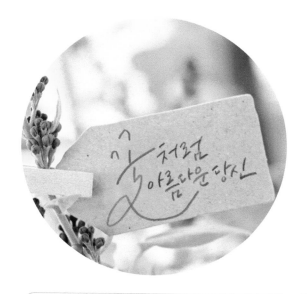

DATE

TOOL
색연필

LESSON
꽃잎이 연상되는 여리여리한 색으로 '꽃'을 크게 써보세요.
특별히 받침 ㅊ은 곡선으로 부드럽게 이어지듯 씁니다.

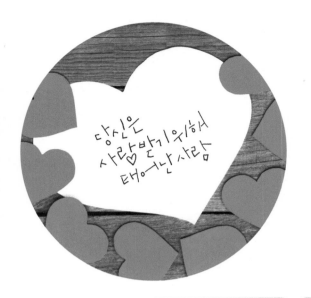

DATE

TOOL
만년필

LESSON
글씨를 삐뚤삐뚤 자유로운 느낌으로 써보세요. '사랑'의 받
침 ㅇ은 하트로 표현해서 재미를 더해보세요.

당신은
사랑받기위해
태어난 사람

당신은
사랑받기위해
태어난 사람

당신은
사랑받기위해
태어난 사람

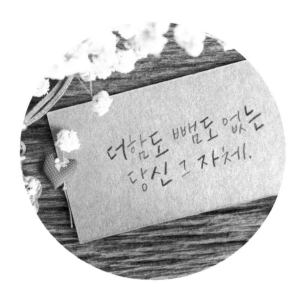

DATE . .

TOOL
연필

LESSON
연필도 종류가 많잖아요. HB연필과 미술시간에 쓰던 4B연
필을 한 글자 한 글자 번갈아가며 써보세요. 진함과 흐림이
반복되면 글씨에 강약이 생긴답니다.

더함도 뺌도 없는
당신 그 자체.

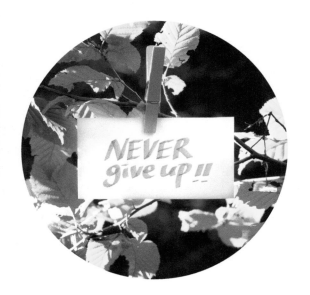

DATE

TOOL
지그펜

LESSON
지그펜의 굵은 쪽을 약간 눕혀서 써봅니다. 짧은 글귀나, 영
어를 쓸 때 지그펜의 굵은 쪽을 활용하면 입체감이 생겨서
풍성해 보여요.

DATE

TOOL
플러스펜

LESSON
플러스펜도 다양한 색이 있는데요. 초록색, 갈색, 검정색 플러스펜을 번갈아가며 사용했어요. 각자 가지고 있는 색깔로 써봅니다. 이때 자음 ㅇ을 세모로 변형해 쓰면 짧은 문장도 개성있게 표현할 수 있어요.

가치있는 것을
하는데 있어서
늦었다는 건 없다

가치있는 것을
하는데 있어서
늦었다는 건 없다

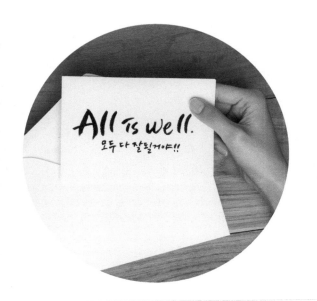

DATE . .

TOOL
붓펜

LESSON
이 글귀의 주인공은 영어 문장이에요. 첫줄에는 영어를 굵고 과감하게, 두 번째 줄에는 한글을 작게 써보세요. 알파벳 l을 왼쪽으로 살짝 휘어진 곡선처럼 표현하면 단조롭지 않게 보일 거예요.

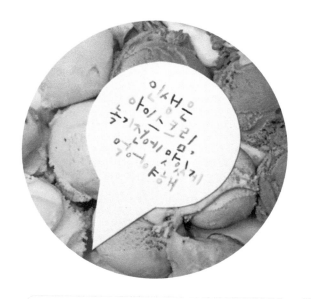

DATE

TOOL

색연필

LESSON

색연필 중에 연필심에 여러 가지 색이 섞여 있는 게 있잖아요. 이리저리 돌려가면서 다양한 색깔로 쓸 수 있는 색연필요. 알록달록한 색감이 나와서 글자도 달콤한 아이스크림처럼 표현된답니다. 달콤한 글귀를 쓸 때 사용해보세요.

DATE

TOOL
만년필

LESSON
손에 힘을 빼고 흐물흐물한 느낌으로 써보세요. 다 쓴 다음에는 글귀 주변에 효과를 줄 건데요. 쓱쓱 선을 그린 뒤 물만 적신 붓으로 덧칠하면 밤하늘의 아련한 느낌이 나요. 슬픔, 후회, 미련, 외로움을 드러내는 글귀에 활용해보세요.

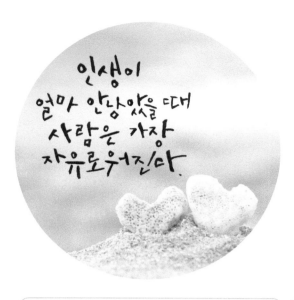

DATE . . .

TOOL
붓펜

LESSON
일반적으로 붓펜은 진지하고 강렬한 글씨를 쓸 때 많이 사용
하는데요. 모음과 자음의 길이와 기울기를 다르게 쓴다면 개
성 있고 재미있는 글씨도 쓸 수 있어요.

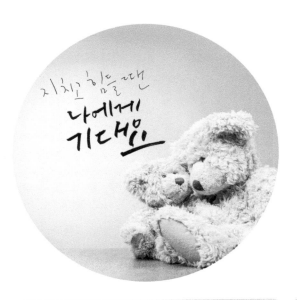

DATE

TOOL
만년필+붓펜

LESSON
첫째 줄은 만년필로 힘을 빼고 씁니다. 지치고 힘든 느낌을
생각하며, 힘을 빼고 손이 가는 대로 쓰는 거예요. 아랫줄은
붓펜으로 크게 써서 한눈에 들어올 수 있도록 해주세요.

DATE . .

TOOL
연필

LESSON
연필은 소박한 필기구지만 글씨체에 곡선을 많이 주면 우아
함을 표현할 수도 있답니다. 글자에서 획이 꺾이는 부분을
리본처럼 꼬아주세요. 꺾이지 않는 글자 끝은 구불하게 말아
올라가듯이 씁니다.

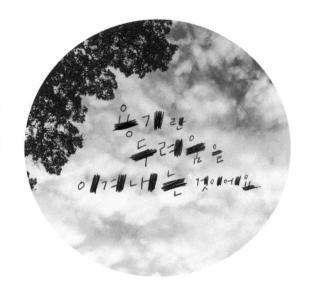

DATE　　　　　．　　　．

TOOL
플러스펜

LESSON
강조하고 싶은 단어를 크게 쓴 후, 모음을 여러 번 덧칠해보
세요. 나머지 글씨들은 동일한 방법으로 작게 씁니다. 글자
크기가 대비되어서 강조하고 싶은 부분이 더 도드라져 보이
겠죠?

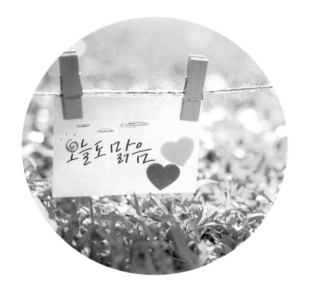

DATE · ·

TOOL
지그펜

LESSON
자음을 크게 크게 써주세요. 자음 ㅇ은 해님 모양으로 그리
고, ㅁ은 세로로 작대기 하나를 긋고 곁에 알파벳 Z를 쓰는
것처럼 써봅니다. 글씨 위에 구름 한 점을 그려도 잘 어울릴
거예요.

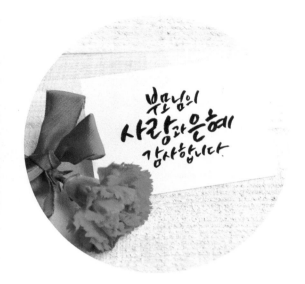

DATE
 . .

TOOL
붓펜

LESSON
마음을 담아 '사랑, 은혜'를 강조해보세요. 두 단어는 다른
글자보다 힘을 줘서 굵고 크게 씁니다. 완성한 손글씨를 액
자에 넣어서 마음을 전해보세요. 세상에 하나밖에 없는 의미
있는 선물이 될 거예요.

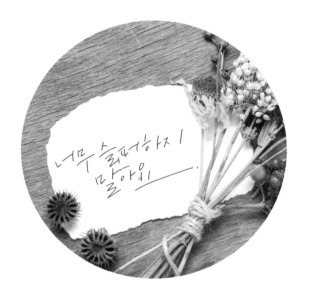

DATE

TOOL
만년필

LESSON
'당신의 슬픔에 공감해요'라는 마음이 들게 하는 문장이에
요. 만년필은 수성펜이기 때문에 물을 만나면 눈물에 번진
듯 글씨가 번져요. 그 특성을 이용해서 글씨를 쓴 뒤에 물을
톡톡 떨어뜨려 슬픔을 표현해보세요.

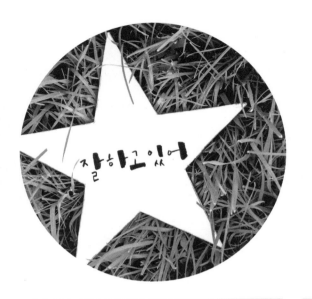

DATE
. .

TOOL
붓펜

LESSON
세로로 긴 모음만 붓펜을 눕혀서 굵게 써볼게요. 생각보다
더 많이 눕혀줘야 두꺼운 획이 나온답니다. 붓펜으로 색다른
글씨를 쓸 수 있는 쉬운 방법이에요.

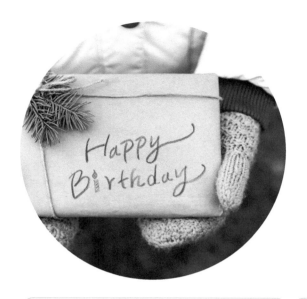

DATE . .

TOOL
색연필

LESSON
y의 끝을 길게 빼고, i 대신 촛불 그림을 그려보세요. 조금만
변형해도 센스 있는 축하 카드를 만들 수 있답니다.

DATE ．

TOOL
만년필+붓펜

LESSON
강조하고 싶은 부분은 붓펜으로 굵고 크게, 나머지 부분은
만년필로 얇고 작게 써보세요.

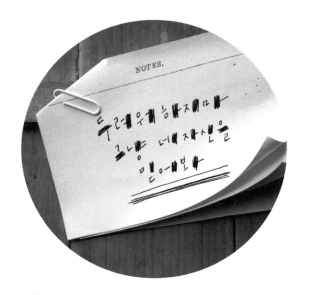

DATE . .

TOOL
만년필

LESSON
모음의 한 획을 여러 번 덧칠하면 귀여우면서도 입체적인 글씨가 돼요. 다 쓴 뒤 글자 아래에 밑줄 몇 개를 슥슥 긋기만 해도 강조하는 느낌을 표현할 수 있어요.

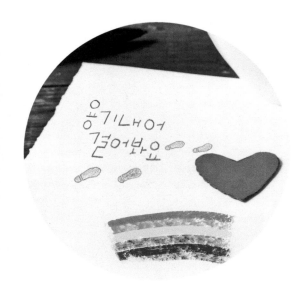

DATE

TOOL
연필

LESSON
자음을 크게, 모음을 작게 쓰면 귀여운 느낌을 주는 거, 기억하시죠? 완성한 글귀 주변에 진한 연필로 발자국을 그려보세요.

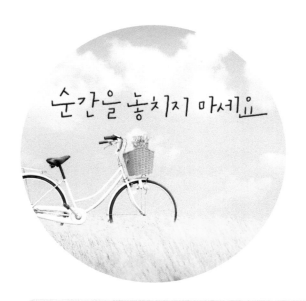

순간을 놓치지 마세요

DATE

TOOL
플러스펜

LESSON
가로로 누운 모음의 끝을 위로 향하게 꺾어주세요. 세로로
긴 모음도 끝을 꺾고요. 깔끔하면서도 개성 있는 글씨를 쓸
수 있어요.

순간을 놓치지 마세요

순간을 놓치지 마세요

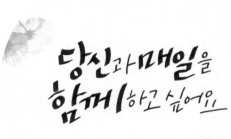

DATE　　　　　　　　　　　．　　　　　　．

TOOL
지그펜

LESSON
'당신, 매일, 함께'는 지그펜의 굵은 쪽으로, 그 외의 글자들
은 얇은 쪽으로 써보세요. 펜의 굵기를 활용하면 한 가지 색
으로도 색다르게 표현할 수 있어요.

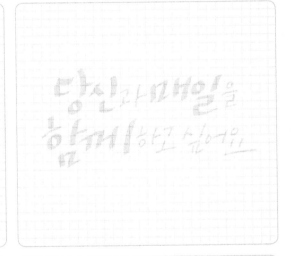

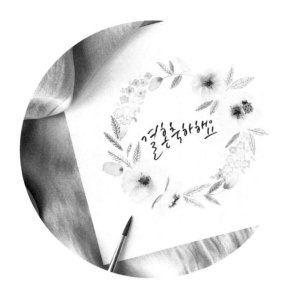

DATE . .

TOOL
붓펜

LESSON
'결혼'의 ㄹ, ㅎ을 강조해보세요. 받침 ㄹ은 꼬불꼬불하게,
ㅎ은 점을 찍고 숫자 6을 좌우로 뒤집은 것처럼 쓰는 거예
요. 축하하는 마음을 담아 꽃과 함께 의미 있는 선물을 해보
는 건 어떨까요?

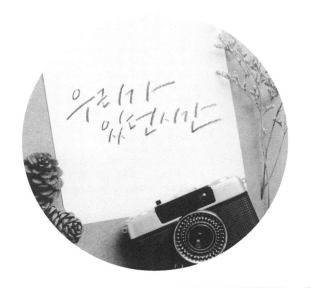

~~~~~~~~~~~~~~~~~~~~~~~~~~~~~~~~~~~~~~~~

*DATE*

~~~~~~~~~~~~~~~~~~~~~~~~~~~~~~~~~~~~~~~~

TOOL

색연필

LESSON

글자의 모든 획과 획 사이를 넓게 넓게 떨어뜨린다는 느낌으로 간격을 두고 써보세요. 그립거나 외로운 글귀를 쓸 때 잘 어울리는 글씨체랍니다.

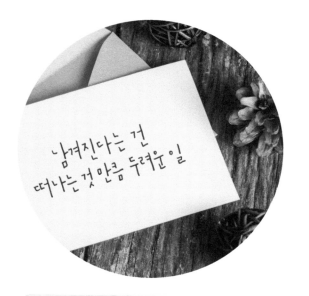

DATE

TOOL
플러스펜

LESSON
모음을 롱다리처럼 길게 길게 써주세요. 조금 긴 글귀를 쓸
때 줄이 자꾸 삐뚤어지는 경우가 있는데요. 종이에 연필로
살짝 선을 그은 뒤 그 위에 글자를 쓰고, 연필 선을 살살 지워
주면 된답니다.

남겨진다는 건
떠나는 것만큼 두려운 일

남겨진다는 건
떠나는 것만큼 두려운 일

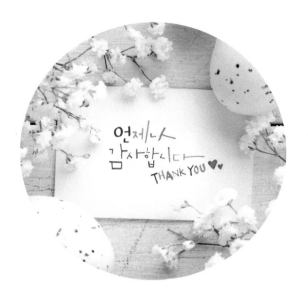

DATE 〰〰〰〰〰 · · · · ·

TOOL
지그펜

LESSON
가지고 있는 지그펜을 총동원해주세요. 여러 색깔을 활용해
볼 거예요. 한 글자 한 글자마다 색깔, 자음과 모음의 길이,
크기를 모두 다르게 해서 재미있는 글씨체를 써보세요.

언제나
감사합니다
THANK YOU ♥♥

언제나
감사합니다
THANK YOU ♥♥

언제나
감사합니다
♥♥

DATE

TOOL
플러스펜

LESSON
모음의 한 획을 서너 번 덧칠해서 굵게 표현하면 귀엽고 입체적인 글씨를 쓸 수 있어요. 단, 지나치게 덧칠해서 굵어지면 지저분하게 보일 수도 있으니 주의하세요.

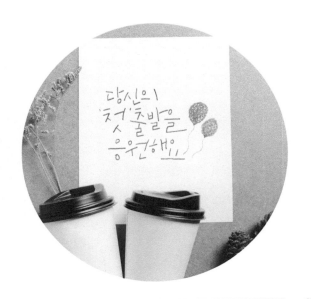

DATE

TOOL
연필+색연필

LESSON
연필로 꾹꾹 눌러 글씨를 써주세요. 모음과 받침을 삐뚤빼뚤하게 쓰면 '처음'의 서툰 느낌이 글씨에도 담길 거예요. 색연필로 풍선 그림을 그려넣는다면 입학이나 입사 축하 카드로 딱이랍니다.

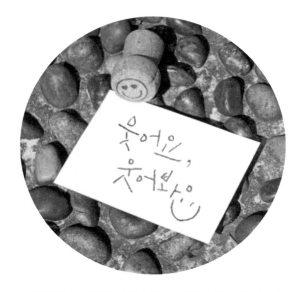

DATE

TOOL
연필

LESSON
자음과 모음 모두 삐뚤빼뚤하게 써보세요. 마치 어린아이가
쓴 것처럼요. 그리고 마지막 모음 ㅛ는 웃는 입 모양처럼 표
현해보세요.

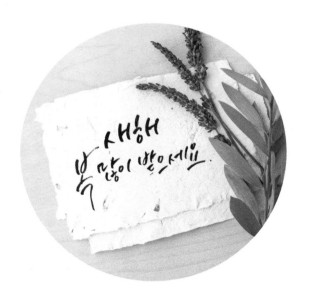

DATE . .

TOOL
붓펜

LESSON
'복'의 ㅂ은 작대기 하나를 그은 뒤 그 옆에 알파(a)를 그린다
는 느낌으로 써보세요. 받침 ㄱ은 획의 끝을 조금 길게 빼주
시고요. 설날 봉투에 이런 글귀를 직접 써서 건넨다면 그 마
음이 더욱 잘 전달되겠죠?

새해 복 많이 받으세요.

새해 복 많이 받으세요

새해 복 많이 받으세요

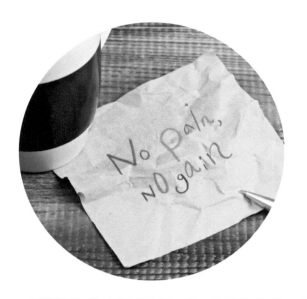

DATE . .

TOOL
색연필

LESSON
색연필의 다양한 색을 활용해서 알록달록하게 표현해봅니
다. 원래 자신의 글씨체로 써도 괜찮아요. 글자색과 크기만
다르게 해도 새로운 글씨체 같은 느낌이 나거든요.

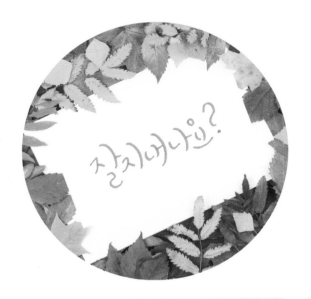

DATE

TOOL
지그펜

LESSON
지그펜의 굵은 쪽으로만 써볼 거예요. 모든 획을 약간씩 둥글게 해서 부드러운 느낌을 표현해보세요.

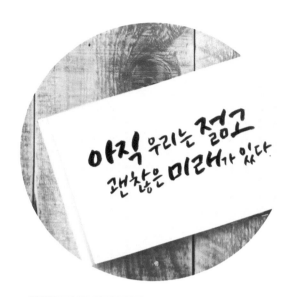

DATE

TOOL
붓펜

LESSON
중간 중간 강조하고 싶은 단어를 굵고 크게 써서 풍성한 느낌을 내보세요. '아직, 젊고, 미래'를 강조해보자고요. 굵은 글씨를 쓸 때는 붓펜을 더 세게 눌러줍니다.

아직 우리는 젊고
괜찮은 미래가 있다

아직 우리는 젊고
괜찮은 미래가 있다

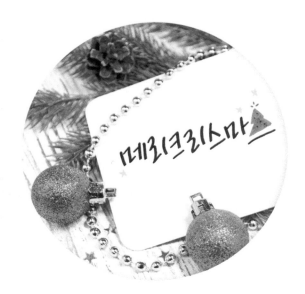

DATE

TOOL
지그펜

LESSON
크리스마스를 연상시키는 그림과 함께 그릴 건데요. 자음
ㄹ은 숫자 3에 2를 연결한 것과 같이 쓰고, ㅅ을 크리스마스
트리처럼 예쁘게 꾸며보았어요.

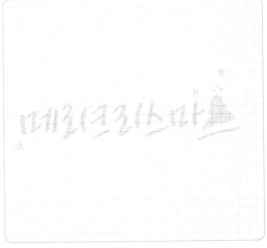

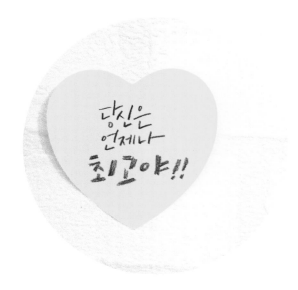

DATE . .

TOOL
색연필

LESSON
큰 소리로 응원하듯 '최고야' 부분을 여러 번 덧칠해서 굵게
강조해보세요.

내가 완성하는 손글씨 템플릿

특히 마음에 드는 글씨체나 글귀가 있었나요?
당신을 위해 준비한 손글씨 템플릿에 써보세요.
사진으로 찍어 간직하거나, SNS로 자랑하기에도 좋아요.

한눈에 모아 보는 손글씨 60

연습해본 모든 손글씨를 한눈에 볼 수 있게 담았어요.
더 연습하고 싶은 글귀를 찾거나,
카드나 선물에 어울리는 글귀를 적고 싶을 때 바로 골라 쓰기에 좋겠죠?

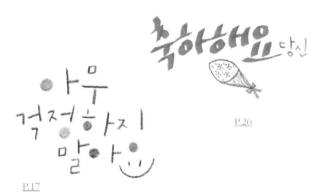

혼자라고
생각하지마—
P.13

순간을 놓치지 마세요
P.58

축하해요 당신
P.26

카르페디엠.
현재를 즐겨라.
P.36

아무
걱정하지
말아
P.17

잘하고있어
P.53

넘어져도
괜찮아
P.19

우리축제처럼
살아요 ♪♬
P.31

봄날
벚꽃
그리고 너
P.23

It's LOVE
P.48

그대에게,
힘이 될게요
P.32

반짝반짝
빛나는당신

P.24

남겨진다는 건
떠나는 것 만큼 두려운 일

P.62

당신은
사랑받기위해
태어난 사람

P.39

인생은
마음먹기
나름

P.30

당신의
'첫' 출발을
응원해요

P.65

지치고 힘들 때
나에게
기대요

P.47

아직 우리는 젊고
괜찮은 미래가 있다

P.70

잠시만
머물다 가세요

P.45

당신과매일을
함께하고 싶어요

P.59

꽃처럼 아름다운 당신

P.38

따뜻함과 유능함을
함께 가진 사람이 되길.

P.33

우리가 있던 시간

P.61

행복은
네 안에 있어

P.35

웃어요, 웃어봐요

P.66

너무 슬퍼하지
말아요

P.52

가치있는 것을
하는데 있어서
늦었다는 건 없다

P.42

용기내어
걸어봐요

P.57

새해복 많이 받으세요.

P.67

No pain,
no gain

P.68

NEVER give up !!

메리크리스마스

두려워해하지마
그냥 내 자신을
믿어봐

그럴때도 있어요,
괜찮아요

당신은
언제나
최고야 !!

추운 겨울 지나
따뜻한 봄

추억이란 것은
아름다워
과거를 감당하지
않아도 된다면

토닥토닥
다시 을
위로해요

잘 지내나요?

지금의 걱정이
뒤돌아 보면
모두 추억이 되어
있을거야

결혼축하해!!

기다림 마저 행복한 오늘하루

내인생의
봄날

언제나
감사합니다
THANK YOU ♥♥

인생은
아이스크림,
녹기전에 맛있게
먹어야해

부모님의
사랑과은혜
감사합니다

난 항상
그대 편이에요
잊지말아요

인생이
얼마 안남았을 때
사람은 가장
자유로워진다.

초콜릿 처럼
달콤한
당신

All is well.
모두 다 잘될거야!!

Happy
Birthday

P.54

그대 웃음은
달콤해요
마치 봄바람에
피어나는
꽃송이처럼

P.25

오늘도 맑음

P.50

멈춤
그리고 쉼

P.15

오늘도
당신답게

P.18

소중한 건 늘
곁에있어요.

P.28

더함도 뺌도 없는
당신 그 자체.

P.40

모든게
꿈만 같아..

P.55

모든것은
마음으로부터
출발한대요

P.29

용기 란
두려움 을
이겨내는 것이에요.

P.49

여기까지 온 당신, 정말 수고하셨어요.
조금씩 꾸준히 연습한 덕분에
손글씨에 조금은 더 자신감이 생겼을 거예요.

그렇다면 이제.
용기와 위로를 주고 싶은 친구들,
혹은 나 자신을 위해
한 글자, 한 글자 써보는 건 어떨까요?

누군가를 위해 또는 나를 위해
정성스레 글씨를 쓰는 그 시간이
우리의 하루를 조금 더 가치 있게 만들어 줄 거예요.

지은이 정혜윤 | 기획 및 편집 김보희, 정민애 | 디자인 김아영
제작 이수진, 박규동 | 인쇄 예인 C&P | 제본 피앤엠 123 | 후가공 이음씨앤피